U0068041

九十年代 香港影畫回憶

列當度、金竟仔、嘉安 合著

天空數位圖書出版

目錄

大器晚成的小本經典
《三五成群》

作者：列當度

　　一部電影是否成為經典，並不一定取決於
上映時的票房及評價。相反假如上映後二十年
還有人喜歡它，談論它，那麼也可稱之為經典
電影。本篇介紹的這部「大器晚成」的電影可
說是香港 Cult 片的表表者。港產片《三五成群》
在 1999 年上映時，只是一部寂寂無名的低成
本製作，沒有高昂製作費或豪華演員陣容，想
當然在上映時沒有造成任何迴響。

　　《三五成群》由上映到下畫只有約港幣二
十萬元票房收入，電影由《霸王花》系列的錢
昇瑋執導，由於成本甚低，硬件上頗為粗製濫
造。不過劇本及演員並不遜色。整套電影具有
現實感，一眾演員都演得生動，能夠反映出當
時的社會真實面貌，展現邊緣青少年欺善怕惡
等不良狀況。《三五成群》改編自 1997 年觀塘
秀茂坪一批童黨兇殘殺害一名少年，並把死者
屍體焚燒毀屍滅跡，當年這件案件轟動全香港，
而電影劇情大致符合真實案情。演員方面，礙
於預算所限，除了飾演三叔的李健仁以及社工
的陳芷菁外，其餘角色均為新人。而其中最突

出的要算是飾演「大王」的宋本中。原本他只有兩句對白。但因為演員大部份是新人，所以導演錢昇瑋將大部份對白交給宋本中，變相加重了他的戲份。而宋本中也演得非常自然，充分表現出「大王」暴戾，欺善怕惡，喜歡控制他人的性格。

雖然整套戲成本很低，但錢昇瑋技巧出色，劇情表達得有條不紊。一開始的倒敘到之後轉折，角度雖多但是不混亂。導演在處理諸多演員的鏡頭上，也是非常成功。最令筆者印象深刻的是「執行家法」的過程。長達數十分鐘的虐打場面壓迫感十足，而且非常冷血及殘暴。

電影其後在網路上流傳，而其中一幕場景更引起年輕網民熱烈關注，部份對白也成為網民的流行潮語。話說飾演「神仙 B」的蔡堅成是屋邨黑幫頭目，因被「大王」踢球射中而發難，連番侮辱「大王」，令其性格更走向極端。當中的對白如「俊？邊 X 度俊呀？」、「乜 X 嘢大王呀？冇人識你喎！」深受網民喜愛而成為潮語。本身是動作替身演員的蔡堅成，在後來

的訪問中透露，當年拍攝時自行加上粗口，令角色更入型入格。他認為就算只是個跑龍套，都要對表演有要求，而這份堅持亦令他在影迷心目中留下深刻印象。

相隔多年，片中大部份演員都已改行，還在電影圈的宋本中亦已轉戰幕後，還當了導演。「神仙 B」蔡堅成就轉職為的士司機，近來亦偶有參予電視劇集演出。

雖然當年《三五成群》並沒有獲得任何獎項。但事隔 18 年，在 2017 年 6 月，由香港商業電台叱咤 903 舉行的「最港產電影節」中，《三五成群》與另外 7 部經典港產片再次上映，它們分別是《英雄本色》、《秋天的童話》、《表姐，你好嘢！》、《唐山大兄》、《癲佬正傳》、《黑太陽 731》及《伊波拉病毒》。可見《三五成群》在香港觀眾心目中有一定地位。

男人的浪漫
《鎗火》

作者：列當度

　　筆者一向都喜愛杜琪峰導演的作品,而《鎗火》更是筆者喜愛的杜氏作品之一。電影 1999 年在香港上映,票房為四百六十多萬,在杜琪峰的作品中,並不算特別出色。因為《鎗火》電影劇本並沒有杜琪峰慣常合作的編劇韋家輝參與,因此故事略為有點單薄。但這也使到整套電影充滿了杜琪峰的個人風格。

　　故事是說黑幫龍頭文哥(高雄飾)被殺手追殺,弟南哥(任達華飾)為了兄長安全,安排了五個人做保鏢,並吩咐他們查出幕後主腦。這五人分別是阿鬼(黃秋生飾)、Mike(張耀揚飾)、阿來(吳鎮宇飾)、阿信(呂頌賢飾)和阿肥(林雪飾)。阿鬼是文哥以前的手下,江湖經驗豐富,智勇雙全;Mike 是神槍手,膽識過人;阿肥是槍械專家;阿來和阿信則是新進黑道勢力,敢打敢拼。《鎗火》的英文名字是《The Mission》也表達出整個故事是環繞一個任務。而原本電影的名字是叫《社團》,但按杜琪峰的說法《社團》太接近王晶的電影,故改名《鎗火》,意思是「槍火無眼,人間有情」。從電影名稱《鎗火》字幕打出後的一段對槍的特寫,

即已說明這部電影的主要指涉體是槍及其相關的事物（攜槍的人、持槍和槍殺、槍手的關係和槍的權力等）。有很多場景設計，是用來展示五個不同輩份和性格的社團分子，如何以他們的獨特性去運用槍火。

這部戲有個特點，對白不多，陽剛味很重。從杜琪峯之前的採訪得知，他對電影的基礎認識是從黑澤明開始的，而他都非常喜歡黑澤明的作品，尤其最愛《天國與地獄》和《七武士》這兩部。他每年都會重看幾部黑澤明的作品，以學習更多拍攝技巧。《鎗火》彷彿就是五個武士一同去完成任務，只不過他們是用槍代替了武士刀。五個角色各有擅長，也各有自己的故事，在導演的塑造下，五個人的表現十分立體。《鎗火》還有一個特色，就是幕與幕之間，有很多靜態場面。當一有動的事件（槍聲）發生時，由靜突變為動的爆炸力便出來。杜琪峰刻意要各演員盡量減少不必要的動作，目的就是做出一種肅靜期待、危機四伏的氣氛，與槍戰形成強烈的對比。

《鎗火》其中一幕經典場面要算是荃灣廣場槍戰，不少人都盛讚這幕用盡了商場的地勢，以及銀幕上每一吋畫面，而且駁火次數不多，成功營造被凝住的懾人氛圍。這幕以慢制快，拍得特別長。杜琪峯在後來的訪問透露要這樣拍是有苦衷，原來當年這套電影的資金只有250萬，當時來說是十分緊拙。因為不夠錢拍，樣樣都要節省，當時多開一槍都不可。加上手頭上只有4萬呎菲林要完成這部戲。於是杜琪峯跟所有演員講，大家只可以NG 1次到2次。還要不准亂開槍，因為每粒子彈都好貴。而杜琪峯解釋這幕為何如此長，原來另有別情，「因為不拍長一點，成套戲不夠長交不到貨，只好死拖爛拖」

但緊拙的資金並沒有影響《鎗火》的成績，它為杜琪峰贏得第19屆香港電影金像獎，第6屆香港電影評論學會大獎及第37屆金馬獎的最佳導演大獎，成績斐然。可見有限的資源並不是可以便宜行事的藉口，

港式喪屍
《生化壽屍》

作者：列當度

　　殭屍片是港產片其中一個重要題材。不過香港一向並沒有類似外國喪屍片的片種。直到 1998 年的《生化壽屍》。《生化壽屍》（Bio-Zombie）由當時新晉導演葉偉信所拍攝，陳小春、湯盈盈和李燦森主演。本片的題材從它英文片名 Bio-Zombie 可知，靈感是來自當時十分流行的一套電視遊戲《Bio Hazard》（中文名：生化危機）。雖然《生化壽屍》是一套小本製作的電影，但因為題材新穎，再加上導演加入了不少香港本地元素，令到本片取得不少回響。當年票房有 6,207,050 港元，以這種小成本製作來說，成績已相當不錯。

　　故事情節並不複雜，古惑仔無敵（陳小春）和喪 B（李璨琛飾），在北角一商場經營翻版 VCD 店，終日遊手好閒。某天兩人奉老板之命外出取車，回來的路上撞到一個西裝革履的黑社會分子。該男子身上藏有一種最新的生化武器，可以將人類變為強大無比的喪屍。兩人陰差陽錯將藥水灌進男子的嘴裡，又載著男子回商場。入夜，商場內鴉雀無聲。喝下藥水的男子終於變成喪屍，四處殘害無辜人士，而被他

咬過的人也一一變成喪屍的同類。導演葉偉信將地道小商場變成戰場，痞氣十足的古惑仔打喪屍，很貼地又很血腥，是香港少有的喪屍 Cult 片過癮之作。

香港九十年代影壇是個創意滿瀉的黃金年代，葉偉信當年執導的《生化壽屍》就被喻為港式創意代表之一，導演成功將電玩元素，喪屍和香港古惑仔文化揉合，令《生化壽屍》充滿特色。雖然上映至今已二十多年，仍被一眾網民公認為香港其中一套神級 Cult 片。《生化壽屍》取景於北角新時代廣場，電影尾段多名主角被困充滿喪屍的商場內，每個人都被迫手執武器打喪屍。導演還插入電玩元素，在他們開戰之前，特別加入了當年喪屍遊劇必備的參賽者 profile。另外片末激烈的打喪屍橋段裡，各主角發現只要「打爆」喪屍頭部，喪屍就會「死亡」，因此他們每每針對喪屍頭部攻擊，以上種種都是來自於《生化危機》。

而《生化壽屍》最令人印象深刻的另一點，就是編劇為故事加入了大量情的元素。當中令人印象深刻的角色就是由張錦程飾演的壽司仔。

他在戲中一直暗戀細卷（湯盈盈），可惜細卷並不喜歡他。但直至張錦程變成喪屍後，他都沒有攻擊細卷，甚至還記得要送她訂情禮物，而到了最後大逃亡一幕，張錦程更幫細卷和無敵打開停車場鐵閘，讓他們逃離商場。這段情感描寫得相當直白，但卻令人心中有所觸動。另一看點是當時仍未成名的黎耀祥，他扮演市儈怕死的手機店老闆駒哥，平常喜歡向老婆發脾氣。黎耀祥扮演這渣男角色可謂入型入格。不過去到結局一幕，見到老婆（黎淑賢飾）被喪屍圍，黎耀祥展現男子氣慨，衝出去犧牲自己勇救老婆，真是讓人感動不已。

本片上映時最令影迷不滿的就是首次公映時的結局，講述無敵與細卷成功逃出生天，但隨後無敵看著細卷在車上喝了含生化液體的飲品，他若無其事返回車廂，將剩餘的生化液體喝光。但值得一提是，原來當年導演為此片拍攝了兩個結局，另一個結局則是無敵與細卷成功逃出生天，無敵將車駛至油站後，無敵發現細卷不在車上，隨即被變成喪屍的細卷咬死。

華 Dee 之誕生
《天若有情》

作者：列當度

　　香港經典愛情電影《天若有情》於 1990 年 6 月上映，此片成功塑造了「華 Dee」這個深入民心的角色，在 90 年代，「華 Dee」可說是劉德華的代名詞。《天若有情》是陳木勝導演的電影處女作，但影片實際上由監製杜琪峯執導大部分場面。《天》在香港上映了 43 天，總票房為 1,289 萬，總票房排名第 25 位。

　　華 Dee（劉德華飾）是一個黑社會的古惑仔，喜歡從飆車中得到快感，整天騎著電單車。他在極不願意的情況下做了一宗搶劫案，警方懷疑他而實施追捕，他挾持了富家女 Jojo（吳倩蓮飾）出走，沒想到他們不管懸殊的身份地位，很快愛上了對方。Jojo 不管家里人的反對跟著華 Dee 出走。華 Dee 后來更遭到了黑社會大佬的追殺，兩人亡命天涯。雖然本片的故事並不複雜，但選角得宜，加上監製導演的功力，成就了一部讓人感動的電影，片中不少經典場面，雖然經過了 30 年，至今也讓觀眾歷歷在目：華 Dee 砸碎婚紗店玻璃櫥窗的震撼一

幕；Jojo 赤腳奔跑在長長的柏油馬路上的光影魅力；令到這部經典歷久彌新，永遠難忘。

當年開拍此片是因為 TVB 監製王天林即將退休，其子王晶與一班徒子徒孫（林嶺東、杜琪峯等等）希望開拍一部電影以獻給王天林作退休金。電影原本的構思是講一個三十年代青年人成長的故事，但因為預算問題，王晶的原稿最後被否決。在這期間，導演陳木勝偶然認識了一個在飆車場上的風雲人物，很多人都會主動拿自己的車去給他試，陳木勝看著這個人，忍不住會想：他的背後生活又會是什麼樣子的呢？因此有了華 Dee 這個角色。當故事大綱準備得差不多時，男主角也已經敲定劉德華，但女演員方面大家一直未有定論。因為監製杜琪峰想找一位形象氣質都很具有少女感的新人女演員來配搭劉德華，以增加新鮮感。最終在張艾嘉的推薦下，杜大膽起用了當時全無演出經驗的新人吳倩蓮。結果吳倩蓮的演繹沒有令大家失望，她身上既有 17 歲少女的天真爛漫，

也有為愛不顧一切的孤勇，電影播出後，吳大受歡迎，之後更片約不絕。

最後當然不得不提已故演員吳孟達，他從影 48 年來，唯一一個演技獎項就是在《天若有情》所演的角色「太保」。華 Dee 遭到暗算，最後太保為保護華 Dee，一刀刺中了「喇叭」（黃光亮飾），之後開心地大聲嘶吼，這一吼不只是因為刺殺了對方，更是為自己一吐被看不起的悶氣。極富層次的演出，也為吳孟達拿下了電影金像獎最佳男配角獎。

《天若有情》在亞洲也大受歡迎，韓國上映長達半年，排到當年韓國觀影人次第八。90年代劉德華憑此片連續蟬聯 3 次「韓國最受歡迎巨星」。2017 年，韓國更還推出這部電影的數碼修復版。

星爺封帝之作
《審死官》

作者：列當度

　　周星馳的電影一向是票房保證，深受普羅大眾所歡迎。不過周的演出卻不太讓電影獎項的評審所受落。直到 1992 年，周星馳才憑《審死官》中的宋世傑一角，為他贏下了第 37 屆亞太影展的最佳男主角大獎。筆者認為周星馳得獎原因是《審死官》是一套很不「周星馳」的電影，而幫助他完影帝夢的正是大導演杜琪峰。

　　《審死官》在 1992 年 7 月在港上映，總票房超過 5000 萬，是當年的票房冠軍，成績非常不錯，可說是既叫好，又叫座。周星馳自己在《審死官》的票房紀錄要到 2001 年推出《少林足球》才被打破。

　　劇情發生在清朝，宋世傑（周星馳飾）是廣州有名的狀師。他為了不義之財，替有罪的富人脫罪而遭天譴，使得十幾個兒子相繼早夭。一日，宋世傑夫人巧遇從山西落難到廣州的孕婦楊秀珍（吳家麗飾），得知她的丈夫被姚大夫婦害死的冤情，但由於姚大老婆乃山西布政司（梁家仁飾）的妹妹，因此得到山西官員的庇護。宋夫人請丈夫為楊氏伸冤，被宋拒絕。於

是宋夫人自寫狀紙，不料上堂卻被廣州新任知縣何汝大（吳孟達飾）打傷，宋世傑因此怒火中燒決定重出江湖，為楊氏討個公道。

　　《審死官》改編自 1948 年的粵語電影《審死官》。舊版中，宋世傑由馬師曾扮演，紅線女演宋世傑的妻子。儘管兩部電影的風格完全不同，但杜琪峯在拍攝這部電影時還是特別致敬。在電影裡面，有一幕宋世傑父母的遺像特寫，仔細觀察我們可以看出畫像其實是同一個人，而畫像的真實身份正是馬師曾。值得一提的是，《審死官》的原本主角不是周星馳，而是周潤發。從《阿郎的故事》、《吉星拱照》、《八星報喜》，周和杜琪峯都合作得很愉快。原計劃是周潤發演宋世傑，鄭裕玲演其妻。不過，由於發哥和金公主的合約問題，他最終無法接下這部電影。因為周星馳的演出風格與周潤發不同，杜琪峯在易角後不得不花 4 個月時間修改劇本。使得整個人物形象和電影風格都傾向無厘頭喜劇方向，同時不失其背後的隱喻。很多人把杜琪峯的《審死官》和王晶的《九品芝麻官》相提並論。在我看來，這兩部電影的風格完全不同。雖然都是宮廷喜劇片，但《九品芝麻官》

只是搞笑而已,《審死官》的深度、結局和諷刺
性絕對更高亦保持了杜琪峯一直慣有的風格。

　　既然周星馳與杜琪峰的首次合作如此成功,
應該會繼續合作下去。但在 1993 年的《濟公》
後,兩人就沒有再合作了。杜琪峯可說是強勢
風格的導演,有關拍攝的一切都要在其掌握之
中。話說在《審死官》拍攝過程中,杜琪峯根
據自己對電影獨特的理解,對周星馳提出了很
多要求,包括收斂克制其近乎癲狂的表演風格。
而面對杜琪峯的要求,周星馳雖然不情願,但
還是接受了。在電影的拍攝中,周星馳最大的
特點就是喜歡加入自己的意見,無論在劇本,
動作,對白以至道具方面。雖然第一次的合作
讓雙方都頗感不快,但面對巨大的市場利益,
1993 年兩人在《濟公》中再度聯手。然而這次
的合作讓兩人的關係徹底破裂,《濟公》票房也
是慘淡收場。為了追尋自己的電影精神,1996
年杜琪峯和韋家輝、游乃海等人合組了著名的
銀河映像電影公司。杜曾表示自己的作品就該
有自己的精神,多虧了周星馳讓自己堅定了創
辦銀河映像的決心。

真英雄本色
《十萬火急》

作者：列當度

　　《十萬火急》雖然不是銀河映像公司出品，但製作團隊卻全是銀河的班底：導演杜琪峰，執行導演游達志，編劇游乃海，配樂黃英華，監制韋家輝。正是《十萬火急》的成功，奠定了銀河映像的基礎。1997 年 1 月上映，總票房超過二千萬，《十萬火急》的成績可謂超出預期。因為始終講述消防員的災難片並不是港產片主流，也不是杜琪峰擅長的片種。

　　有水（劉青雲飾）是慈雲山消防局資深消防總隊目，因經驗豐富，常恃才傲物。他偶然間結識了女醫生 Annie（李若彤飾）。Annie 因為與同是醫生的男友分手，心緒不寧，幸得有水安慰，終而 Annie 與有水開始往來。此時消防局高級消防隊長換成張文傑（方中信飾），張文傑與有水意見不合，時有齟齬。後來荃灣南豐紗廠大火，慈雲山消防局需要支援，有水及張文傑等隊員需趕到現場。之後火場升為五級，並因有大量危險品，引致大爆炸，釋出大量毒氣，有水及張文傑等，需要團結一致應對困境……

　　全片的軸心圍繞消防隊內四個人物。編劇嘗試塑造四個不同類型的消防員，每一個的工作背後都有一段「動人」故事，形式有點像一般電視連續劇。礙於電影的時間有限，人物刻劃略欠深度。「Madam」（黃卓玲飾）這個人物是塑造得比較寫實及全面的，也是全片唯一真正有「成長」的角色。《十》片的上半部放在四場消防隊救人的「動作戲」上，分別是困撐、交通失事、李若彤自殺和雨中救嬰。這幾場戲的目的，除了展示出消防員不同的工作範圍外（每一項工作其實又都逐次地加強消防員的英雄形象），還用來推動電影內的文場戲。影片最叫觀眾動容的，自是片中對消防員的英雄形象的塑造。編導的手法並不是透過劇情的堆砌或渲染，而是用較真實的例子（四場消防隊救人的片段）。由此可見劇本十分紮實，編劇應是用了長時間和深入地去做資料搜集。

　　《十萬火急》把一場火災的重頭戲放在片末。這場戲拍得既認真又逼真，震撼力十足，剪接及動作設計也成功地收到預期效果，堪稱

香港災難片的經典場面。要知道在那個年代，
沒有特技的幫助，加上整套電影的預算不高，
居然可以將火場拍得如此真實，拍出了媲美荷
里活的災難片效果，實在是非常難得。幕後的
特技‧動作指導人員應記一功。最後一場火災，
危機四伏，一波未平一波又起的緊張情節，雖
然沒有煽情的壯烈犧牲，但卻又能夠叫觀眾深
切體會一群有血有肉的消防員奮不顧身的偉大
行為，稱他們為真英雄並不為過。

希臘式悲劇
《暗花》

作者：列當度

　　《暗花》是銀河映像有限公司出品，由黃金組合杜琪峰和韋家輝聯合監製，游達志執導，梁朝偉、劉青雲主演。在 1998 年 1 月 1 日香港上映，票房達到 950 萬。

　　故事背景是回歸中國前的澳門，影片取材於當時澳門腥風血雨的社會環境，幫派衝突群起。基哥（方剛）與佐治（龍方）兩派互相火併，長達八個多月，導致社團收入急劇下跌，有消息指出社團幕後老闆洪先生看不過眼，欲將基哥與佐治勢力驅離澳門，導致兩人分別匿藏，佐治去了香港，基哥則仍在澳門，兩人打算結盟好令洪先生打消計劃，於是佐治趕返澳門與基哥會面，有消息指佐治會於零時於關閘入境。但是在同一時間，江湖有消息傳出，基哥懸紅五百萬澳門幣殺死佐治，基哥為了確保佐治安全回到澳門，於是找來亞琛（梁朝偉）幫手，亞琛原以為只要殺一儆百，重刑幾名為五百萬而來的殺手便可，但是直到一連串事件發生後，亞琛踏入一個自己控制不到的死局。

　　影片故事結構不是傳統的起承轉合，是玩逆思考，玩意料之外。百分百懸殺片格局，配合游達志荒誕而凌厲的影像風格，場景調度中常見的極端光源對比，黑白分明，在傳統港產片中少見，算是破格之作。

　　劇情也是韋家輝的一貫宿命論風格，展現了非人力所能改變的人生命運，對自命不凡者那種逆天而行違背常理的做法，以一種很悲觀但又充滿荒謬感的論調去描述。雖然洪先生運籌帷握，佈局精妙。但其實影片並不是想突出洪先生設的局。相反，影片想表達的，是生死有命的無奈，是性格與命運的呼應。梁朝偉和劉青雲都不相信命，總相信自己能改變世界，卻難逃相同的下場。通過這兩人，片中多處情節也可以表現出這一點：劉青雲知道洪先生不會放過他們，接到任務後自己聯絡好了快艇，卻終究一死；梁朝偉穿著避彈衣，躲過了佐治，戰勝了劉青雲，儘管穿著避彈衣，卻被艇王派的人打中了腦袋。最精彩的一幕，應當是梁朝偉與劉青雲在監獄中的一幕：「以你這樣的性格，

許多東西沒弄清楚，怎麼捨得殺我」，「我和你好像這顆彈球，彈到哪裡，什麼時候停，都是身不由己」。或許可稱《暗花》為一部希臘悲劇的現代版。

窮則變
《陰陽路》

作者：列當度

　　《陰陽路》是一部 1997 年香港恐怖鬼片，也是《陰陽路系列》第一部電影，由譚朗昌、鄭偉文和邱禮濤聯合執導，古天樂、蔡少芬、雷宇揚、麥家琪和羅蘭主演。

　　《陰陽路》由四個故事組成的，分別是〈抄墓碑〉、〈陰陽路〉、〈紅噹噹〉及〈陀地位〉。這部小成本製作（無錯，當年古天樂還未爆紅，片酬不高）居然有差不多 600 萬的票房成績，讓投資人喜出望外。因此《陰陽路》系列竟長拍長有，成就了一個電影系列傳奇。

　　第一個故事〈抄墓碑〉，劉孝偉編劇，鄭偉文導演。朋友三人為慶生，來到荒僻小島野游，其中兩人為了營造氣氛還找來三位女子一起捉弄生日男古天樂。不料，小島上真的有鬼魂，眾人弄巧成拙。一夜驚魂後於黎明準備匆匆離島。豈料在登上小船後，才發現古天樂是真的死了，他正站在碼頭邊的山頭上和死去的何伯一同緩緩地搖著右手手臂。古天樂的慢動作揮手也成為經典招牌動作。

　　第二個故事〈陰陽路〉，劉孝偉編劇，譚朗昌導演。故事比較簡單，一男子在山洪中不幸喪生，而他的妻子鐘麗緹卻在結婚紀念日訂好的小飯店門口焦急等候。究竟是鐘麗緹鬼打牆迷失在異度空間，還是男子死而復生。答案很快揭曉：是男子逃生不及喪命於山洪暴發。〈陰陽路〉是全片拍得最正經、最有戲味的。

　　第三個故事〈紅噹噹〉，劉孝偉編劇，邱禮濤導演。故事基本為展露麥家琪曲線而設定，加上雷宇楊等人的小笑話。

　　第四個故事〈陀地位〉，秋婷、楊煥彩編劇，邱禮濤導演。講的是吳志雄攜女友來看自己主演的《千藥有醒》時，因錯坐陀地位而遇鬼。片中還拿劉德華與吳倩蓮主演的經典《天若有情》來惡搞，認真得來十分抵死搞笑。遇鬼情節包括在廁所裡的足球踢來是球再踢過來便是人頭，或者是永遠掀不完的幕簾、永遠走不盡的樓梯。邱禮濤把狹小的影院用剪接變做靈異迷宮，空間上得到了任意自如的放大，把觀眾的心也懸起來。

當愛已成往事
《霸王別姬》

作者：列當度

　　《霸王別姬》改編自李碧華同名小說，由陳凱歌執導，張國榮、鞏俐、張豐毅主演的電影。電影在 1993 年香港上映，敘述伶人程蝶衣對國粹藝術的執著，進而投影出歷史與文化在大時代的演變下，造成的激盪與人生。影片蘊含深厚的文化內涵，氣勢恢宏，感情強烈，情節細膩深遠。本片獲得第 46 屆法國坎城影展金棕櫚獎，成為第一部也是迄今唯一獲得此獎項的華語電影。亦被視為有史以來最偉大的華文電影之一。

　　作者選擇了霸王與虞姬這個劇目，也與故事內容呼應：項羽出征，後因中韓信誘兵之計，兵少糧盡，困於垓下。韓信設十面埋伏，張良令士兵高唱楚歌，楚兵聞歌，軍心渙散。西楚霸王自知敗局已定，面對追隨他多年的寵妾虞姬、駿馬，慷慨悲歌「力拔山兮氣蓋世，時不利兮騅不逝，騅不逝兮可奈何，虞兮虞兮奈若何！」項王歌罷而泣。虞姬遂為楚霸王起舞，含淚而歌。歌罷，拔劍自刎。項羽突圍，倉皇出走，終因勢單力薄，自刎於烏江邊上。而電

影的時代設定從 1932 年至 1966 年，中間經歷了民國、日本侵華、共產主義接手及文革開端這幾個世代，就像楚國被滅的世代交替般，京戲的兩位角色程蝶衣、段小樓也不得在世代的洪流之下低頭。

電影前半段，程蝶衣假戲與現實不分，愛上他師兄段小樓，不願下戲地想與師兄演一輩子的「霸王別姬」，殊不知這份對師兄的愛固然是真的，但也交雜了對戲對角色的移情，那身虞姬裝是他對自我的另個認同。但段小樓卻和從良的妓女菊仙（鞏俐 飾）結了婚，電影將這三人間的情愛糾葛和牽絆——程蝶衣對段小樓的愛慕，對菊仙的嫉妒；菊仙對段小樓的鍾愛，對程蝶衣的怨恨；段小樓對程蝶衣和菊仙難以兼顧的情義——放到災難連連的大時代。在文化大革命中，他們都成了牛鬼蛇神。在紅衛兵的逼迫下，互揭「罪行」，而菊仙則因無法承受打擊，上吊自殺。

在大時代的歷史洪流下，對比出「人」的渺小，人總敵不過命運的安排。「天命」似乎是

《霸王別姬》所要表現的主題。三位主要人物都屈服於命運，次要人物更是可見。聲名顯赫的張公公，在解放軍進城後，一無所有；京城梨園行霸王袁四爺，解放軍一來，他也給拖出去槍斃了。

　　《霸王別姬》能夠成為經典的原因很大程度歸功於張國榮神型俱備的演出！他細膩演譯了程蝶衣的愛恨嗔癡。戲裡，段小樓對蝶衣說：「蝶衣，你真是不瘋魔不成活。」指涉的對象是片中人戲不分的程蝶衣。然而對片外的張國榮來說，他貼身演繹程蝶衣的結果，也幾乎到「不瘋魔不成活」的境界。張國榮人戲合一的演繹，你很難不因他為求表演好不惜任何代價的努力所感動。《霸王別姬》可說是「哥哥」張國榮的代表作中最經典的一部，也許看了之後，你會和筆者一樣理解張國榮的魅力所在。

錯的時間對的人
《花樣年華》

作者：列當度

　　《花樣年華》是王家衛導演的第七部電影，靈感來自劉以鬯的小說《對倒》，故事上承《阿飛正傳》，下續《2046》。《花樣年華》首次亮相康城影展（Cannes Film Festival），便令梁朝偉摘下當屆「影帝」。上映二十年至今，《花樣年華》更被 CNN 評選為「最佳亞洲電影」第一位。2020 年，奧斯卡頒獎禮（92nd Academy Awards）於「最佳國際電影」頒獎前，也在短片中向該片致敬。王家衛曾在訪談中談起拍攝《花樣年華》的機緣：當時正在巴黎宣傳《春光乍洩》的他，與張曼玉共進晚餐。由於兩人自《東邪西毒》後便沒有再合作，於是，張曼玉便提議「我們應該再合作拍一部電影」並指明想與梁朝偉合作。當時正在讀《廚房裡的哲學家》（The Physiology of Taste）的王家衛，即刻想到：「不如我們拍一系列小故事，你們倆扮演所有這些故事裡的主角。」進而定下了這一系列小故事的主題——美食。《花樣年華》最初便是這個「美食三段故事」的第二部。

　　故事發生在 60 年代的香港，報館編輯周慕雲（梁朝偉飾）與太太搬進一間住戶多是上海人的公寓，和某家日資公司的貿易代表陳先生與太太蘇麗珍（張曼玉飾）成了鄰居。因為發現各自的配偶背著他們有了婚外情，周慕雲和蘇麗珍開始見面商討未來可能發生的事情以及相應對策。起初兩人是君子之交淡如水就事談事，可是日子一日接一日過去後，在相處中發覺彼此眼裡只有對方，而刻意迴避已生的感情的結果，是更加刻骨的相思。

　　《花樣年華》當然也繼承了王家衛式的美學元素：五六十年代的香港、上海話對白、旗袍、以及懷舊的歌曲。就像電影名字所呈現的，電影中穿旗袍的張曼玉，把中國女人的那種溫婉嫵媚發揮到了極致。梁朝偉的周先生也是演出了中式紳士的那種，克制，悶騷又有致命誘惑的感覺。如此出色的美學當然是歸功於一班傑出的幕後製作人員，《花樣年華》除了有梅林茂與麥可葛拉索（Michael Galasso）聯手譜寫，後來已被無數廣告使用過的經典配樂以外，最

初由杜可風擔任，後來因電影拍攝時間過長，導致由李屏賓接手的攝影，也讓《花樣年華》的每一個鏡頭都有著令人難忘的效果。而身兼美術指導與服裝設計的張叔平出色表現也功不可抹，使得一股超越現實的 1960 年代氛圍，神奇地自銀幕上逸散而出。

至於男女性之間的愛情，王家衛也沿用他一貫的故事模式，在「錯的時間遇上對的人」，無論是《花樣年華》裡的周慕雲和蘇麗珍，還是《一代宗師》裡的葉問和宮二，情感都是一脈相承，男女情投意合，卻因種種因素不能在一起。

「如果再多一張船票，你會不會跟我走」

雖然這是一部講述中年男女的故事，可是因為這個遺憾，卻讓我想到了我們曾經也有過膽小和懦弱，我們不敢大聲說出愛，最後，只能帶著遺憾度過我們的青春。這也是《花樣年華》能得到大家共鳴，以大受歡迎的原因。

父子情
《新難兄難弟》

作者：列當度

　　《新難兄難弟》1993 年在香港上映，由陳
可辛、李志毅合導，梁家輝、梁朝偉、劉嘉玲
主演。本片是向 1953 年中聯電影《危樓春曉》
致敬。本片總票房超過一千九百萬，成績相當
不俗。李志毅一向擅長小品式電影，之前的《記
得香蕉成熟時》、《風塵三俠》等都是佳作。在
他的執導下，梁朝偉都可以展現出輕鬆幽默的
一面。

　　時值九十年代的香港，父親楚帆（梁家輝
飾）講義氣愛吹牛，兒子楚原（梁朝偉飾）卻
冷漠實際，兩人無法溝通，矛盾不斷。母親（劉
嘉玲飾）夾在二人中間左右為難。中秋節楚帆
心軟放走匪徒導致自己受傷昏迷，楚原卻借探
望父親的機會和醫院女醫生鬼混，女友阿儀（袁
詠儀飾）好心勸慰卻無法令浪子回頭。　當夜正
值木星和月亮交疊，楚原誤打誤撞掉入一口施
工用井中，卻重返幾十年前和風華正茂的父親
及春風街鄰居重新相識。楚原這才知道，原來
母親羅拉當年亦是富家小姐，年輕漂亮卻傾心
熱心英俊的電車廠工人楚帆，兩人的愛情被外

公百般阻攔……電影帶著濃濃的市井味，溫情的治癒風。

《新難兄難弟》的故事開頭為九零年代的香港，但巧妙透過穿越劇模式，表面上講述父子情感，骨子裡又表現出香港的今昔對比。電影的主旨是闡述和解決父子間的代溝及衝突。梁朝偉演的兒子和梁家輝演的父親都很傳神。無論是梁朝偉穿越時空之前父子的代溝，或是穿越之後兩人宛若難兄難弟的情誼。幾次四目相投，傳達的感情，我們都能體會。當兒子換一個身份了解自己的父親的時候，一切矛盾衝突都得到紓解。作為兄弟作為兒子，梁朝偉幫助梁家輝唱出了那首〈Tell Laura I Love Her〉，追求到了自己的母親。聽起來有些愚蠢，但也那麼美好。這是一部溫馨的穿越電影，沒有愛情紛擾，沒有生死別離，只不過讓一個男人淨化了自己的心靈，從而了解自己的父親，也了解到親情的本質。男人因為面對不同困難時，在朋友前，妻子前，兒女前都不輕易道出，這也是有時候被人誤解的原因。

　　影片緩慢節奏中充滿人情味。其中導演也不忘幽默一下，電影中一幕，楚帆向楚原介紹嘉成：「說起那個，他很勤快，白天去工廠上班，晚上還在房間裡粘塑膠花——說曹操曹操就到。嘉成吃宵夜！這是我的小同鄉阿原，這位是嘉成哥」李嘉成：「小姓李。」楚原：「李嘉成？你好你好，久仰久仰！」楚原還幫嘉成的公司名命為「長江」。「李嘉成」當然是影射香港首富李嘉誠。這一幕讓人忍俊不止。

愛情有限期
《重慶森林》

作者：列當度

　　《重慶森林》在 1994 年上映，由王家衛執導，王菲、林青霞、梁朝偉、金城武、周嘉玲主演。片名「重慶森林」隱喻指城市的水泥森林，講述人們在稠密的香港中的孤獨內心世界。本片榮獲第 14 屆香港電影金像獎最佳電影、最佳導演及最佳剪接等獎項，梁朝偉更藉此片成為金像獎及金馬獎雙影帝。

　　「每天你都有機會跟很多人擦身而過，而你也許對他一無所知，可是有可能有一天他會變成你的朋友或是知己。」

　　電影一開始，一段金城武的獨白揭開了該片所要處理的第一個主題，即是都市中的人際關係。失戀的金城武在街道中巧遇了林青霞，而在 57 個小時後，金城武愛上了她。《重慶森林》是由並列而不交疊的兩段獨立的愛情故事所組成，片中藉由兩位警察失戀的心情，而呈現兩個男主角的共通點：孤獨、寂寞、與失落，這也是現代人的通病。當他們遭遇到感情的不順遂時，分別採取不同的方式來抒發心情，一

個是打電話四處找人閒聊，另一個則是選擇與不具生命的物品對話。

而在片中的愛情觀方面，兩段故事都不約而同的以食物來比擬愛情，如第一段故事中的阿武，認為愛情就像是罐頭一樣，是有期限的，期限一過，愛情也就隨之結束。除了愛情之外，生命與記憶也可能是有期限的。而在第二段故事中，梁朝偉則是將愛情比擬成「廚師沙拉」，梁朝偉在劇中說道，吃廚師沙拉已經吃習慣了，豈能說換就換；金城武也說道，罐頭製作辛苦，豈能說丟掉就丟掉，顯示出其兩人癡情的一面。最後，梁朝偉甚至改喝黑咖啡，以食物來代表自己失戀的低落情緒。

《重慶森林》被奉為經典，主要是它的故事能引發了大多數人的共鳴。再加上有王家衛強烈的個人風格的加持，原本零散的故事片段，在其獨特的敘事手法、直達人心的獨白以及出色的配樂烘托下有了更加吸引人的特質。

雖然《重慶森林》如此經典，但其實當年王家衛之所以會拍，只是個誤打誤撞的巧合。

有傳當年因《東邪西毒》製作時間過長，導致成本超標，王家衛及其團隊於是便決定利用《東邪西毒》多出來的底片進行另一個製作，試圖補償超額成本。《重慶森林》的拍攝時間只用了一個月，甚至都沒有劇本。王家衛說過，這部電影是像公路電影那樣按時序拍攝的，每場戲都是匆匆完成的，幾乎是開拍前才完成劇本的內容。在如此匆忙下完成的作品卻如此出色，導演王家衛的功力實在深不可測。

《重慶森林》在全球廣受推薦，包括被評選為美國《時代》雜誌的「世界影史百大不朽電影」、香港電影金像獎協會的「最佳華語片一百部」、臺北金馬影展的「影史百大華語電影」及 BBC 的「世界影史百大外語片」等。

醉生夢死
《東邪西毒》

作者：列當度

　　《東邪西毒》是 1994 年上映的香港武俠電影，本片榮獲第 51 屆威尼斯影展、第 31 屆金馬獎、第 14 屆香港電影金像獎等多項獎項。影片的中文名字、角色的設定來自金庸的《射鵰英雄傳》，但主要故事情節和金庸原著沒有關係。《東邪西毒》演員陣容星光熠熠：張國榮、梁家輝、林青霞、梁朝偉、劉嘉玲、張曼玉以及張學友，這些演員串連起來，折射出香港電影最為風光的一個年代。再加上王家衛，成就了一個絕對超乎預期、絕妙難以歸類、自成一格的經典。

　　《東邪西毒》是王家的第三部作品，緊跟在《阿飛正傳》之後，王家衛借著《阿飛》的成功，更進一步將《阿飛》的風格及題材，推向一個更極端的境界。《阿飛》的執迷不悟令人感動，但《東邪西毒》卻拆穿某種執迷的荒誕。片首一句六祖慧能的禪偈「旗未動，風也未吹，是人的心自己在動」就點破了這個主題。就電影《東邪西毒》的劇情來說，透過歐陽鋒（張國榮 飾）第一人稱的敘事手法，讓觀眾們洞悉

了諸如黃藥師（梁家輝 飾）、盲武士（梁朝偉飾）、北丐洪七（張學友 飾）各異的人生態度。電影整體架構顯得相對鬆散，但在鬆散之餘，卻存有著彼此相關的線索——那就是西毒歐陽鋒大嫂（張曼玉 飾）的那罎「醉生夢死」。這罎酒喝了之後號稱可以讓人忘卻許多事情，而人生之所以苦，就在於記性太好。藉由這個元素，讓我們窺見了王家衛眼中金庸筆下宗師們的貪嗔癡。《東邪西毒》可謂翻拍金庸作品的族群中，最特別而最出色的其中一套。《東邪西毒》絕對是《射鵰英雄傳》的很好補充，使早已家喻戶曉的人物人格更加立體、更加完善。電影不但沒有受制小說框框，反而在框框內大大豐富了內涵。在張國榮的演繹下，歐陽峰的人格構成與精神靈魂都升華到新的層次，不是純粹為奸而奸，而是有血有肉的。

有報導指當年王家衛只不過想以「東邪」和「西毒」之名創作兩個女性的故事。但後來發現，版權費跟整本著作購下相差無幾，才乾脆直接改編整個故事。王家衛用極之唯美鏡頭、

不按常規的故事敍述方法、可一不可再的鑽石級演員陣容、特殊的武打跟攝影風格、加上字字金句的對白，創造一部電影經典。不過也因為拍片的時候嚴重的超支，在出資方壓力下，和王家衛同一公司的劉鎮偉導演以原班人馬拍成《射鵰英雄傳之東成西就》，王家衛則出任該片的監製。

《東邪西毒》的每一個角色似乎都和自己的愛人錯過了，可是似乎每個又都得到了什麼。大多數時候，人都是處於一種無奈當中，這樣的無奈也增加了太多太多的遺憾，因為時間終究會把一切都化為灰燼。《東邪西毒》的英名戲名（Ashes of Time）正正點出了這個主旨。

最強的人
《破壞之王》

作者：列當度

　　《破壞之王》是 1994 年的賀歲喜劇電影，由周星馳主演，李力持執導，其他演員包括周星馳老拍擋吳孟達，還有林國斌及鍾麗緹等。《破壞之王》在香港票房超過三千六百萬港幣，是 1994 年總票房第六位。

　　何金銀(周星馳　飾)身體孱弱、懦弱怕事、無上進心，一心以送外賣為終身職業。他經常送外賣到環球菁英體育中心，而遭該處學員戲弄，但銀不以為忤反習以為常。銀在中心邂逅美女學員阿麗(鍾麗緹　飾)，並硬著頭皮約她，麗竟一口答應，且銀雖然在約會時將百般短處暴露阿麗之前，麗卻表示仍願與銀為友，但絕不可能有進一步發展，因為她最討厭「懦弱的人」。銀受刺激後立誓要成為強者。幾經波折，終尋得「中國古拳法」師父鬼仔達(吳孟達　飾)授藝，銀表現出無比的決心，接受達之地獄求死特訓，準備以自殺式攻擊向大師兄(林國斌)挑戰......

　　《破壞之王》的劇情其實頗為單薄，在周星馳笑片中也不及《賭聖》、《逃學威龍》、《家有囍事》、《唐伯虎點秋香》那麼豐富熱鬧。《破壞之王》只是回歸老套路，炮製一部本色之作。雖然新意是談不上，卻勝在全力以赴絕不欺場。外賣小子苦練武功,擂台上智取猛男，贏得美人歸的劇情,公式簡單之餘也有親切易明的好處，符合賀歲片觀眾但求一笑的要求。本片憑藉周星馳的個人魅力和老拍擋吳孟達所起到的化學作用，讓電影看起來令人賞心悅目。周星馳當年的青春特色顯然更易引起年輕觀眾的共鳴，和以往周星馳的電影一樣，特別是《新精武門》及《漫畫威龍》,同樣以胡鬧打擂台為壓軸高潮。不過和以往周的電影不同的是，劇中的小人物何金銀並沒有被「神化」，在這部電影中沒有帶特異功能，也沒有天生的神力。劇中何金銀是一個外賣仔，性格簡單直爽，很貼近現實的小人物，但他敢於追求自己想要的東西，敢做敢當。何金銀並且擁有著善良的內心：大街上一個露宿者沒有衣服穿沒有錢吃飯，何金銀就把自己的衣服給他穿，把錢給他用，還被警察誤

認為是精神病患者；為了幫一位老太太，他把
排了很久的張學友演唱會售票處的位置讓給了
老太太。何金銀雖然不是英雄，但他內心是有、
真、善、美存在。電影也表明了一個人出身低
等沒有關係，最重要的不要忘記去努力、去奮
鬥，勝利總會來臨，在這個過程中我們也要保
持內心的善良與友愛。《破壞之王》值得欣賞之
處，就在於不是猛搞破壞，沒有炮製太荒謬的
綽頭，雖然仍有玩低俗橋段，但玩得不落俗套，
令全片節奏從容且增加了溫情。

改編卻非常地道的港產片《流氓醫生》

作者：金竟仔

　　日本文化從 1970 年代起便對香港社會造成相當大的衝擊，日本文化在香港人的心目中就是領導世界的潮流，所以無論歌曲、戲劇和電影等各方面文化產物，都出現不少改編日本原創的作品。梁朝偉在 1990 年代主演的《流氓醫生》便是改編自同名的日本漫畫和劇集。不過這部影片的經典在於這部影片除了主角劉文和圍繞他發展的生活圈子是跟原著相近，無論劇情和場景都擺脫原著的影子，反而是充滿香港本土情懷，時代久了再重看變得更有韻味。

　　《流氓醫生》的主角劉文是一個醫術高明，不是在大醫院成為大國手，卻是只在破舊的紅燈區為妓女和市井之徒提供廉價看診服務的潦倒醫生，不在其位的時候更像是一個到處用情的無賴小混混，與他所處的紅燈區相當匹配。只是劉文醫生的醫術實在高明得在大學醫學院也是傳說一般的人物，令飾演醫科生的許志安也慕名拜師，寧願放棄進入大醫院當大醫生的機會，也跟在劉文身邊當診所醫生。這些設定跟原著《流氓俠醫》差不多，幸好也僅止於此，

因為就像漫畫《龍珠》也只是最初的人物設定跟《西遊記》相近，《流氓醫生》的故事發展跟原著很不一樣。

　　故事的主角劉文（梁朝偉飾）由於實在太過風流倜儻，所以連身為大醫生的左自傑的女友 Jamie（鍾麗緹飾）也被他搶去。後來左自傑被狂徒誤傷，劉文不計舊同學以往在公眾場合搶去他功勞，還要因為妒忌而誣告他醫療程序失當的前嫌，仍然為了救命而進入手術室救回老同學一命。縱然在這次手術中因為司法和醫療程序而不能揚名，以及從前與左自傑一起當醫學生時出現手術失當而被停學，最終要到非英聯邦的非洲國家才拿到醫生牌照（這也是他只能在紅燈區開診所的原因），他也是滿不在乎。相比於沉醉於名利而每事跟隨程序做人的大醫院國手們，劉文這樣的個性再配上神乎其技的醫術，加上梁朝偉在三十來歲時的外表，再加上「手術成功，不過病人死了」這些經典對白，難怪觀眾在多年後仍然印象深刻。

　　本片另一個吸引之處是香港本土味道濃厚，這也是本片製作公司 UFO 在 1990 年代製作的影片一貫特色。《流氓醫生》劇組以上環歌賦街和安和里作主要拍攝場地，營造影片的主要舞台燈籠洲街。由於當地是舊建築林立的老地區，加上劇組擅用燈光把燈籠洲街塑造為殘舊卻可以很浪漫的地方。隨著時代演變和社會更迭，連上環這些老區也逐漸變為地產商的發展項目，當我們重看這部影片時，就更會懷緬失去了的香港情懷。

充滿遺憾的人生才教人難忘
《新不了情》

作者：金竟仔

　　1990 年代初期可說是香港電影最後的輝煌時代，每年在電影院上畫的電影數量可說是歷代之冠。不過在一片「跟風」的文化之下，影片數量縱然多也只是千篇一律，動作片、搞笑片和三級艷情片幾乎壟斷了香港影業。可是就在那個時候，卻有《新不了情》這部堪稱是1990 年代香港最經典的愛情電影，在不被看好之下成為有口皆碑的傑作，不僅在香港大收旺場，還在大中華地區甚至日韓等地也為人認識，後來的港產片《金枝玉葉》系列、中國的同名電視劇以及日本電影和劇集《太陽之歌》也是根據這片而改編。直到今天偶爾在電影台重播，也可以引起不少人討論，可見這部影片的影響力是多麼大。

　　在故事大綱上，《新不了情》其實並沒有什麼特別的地方，就是劉青雲飾演的阿傑是一個因為對自我很堅持而落魄的音樂人，在廟街舊區居住時結識由袁詠儀飾演的開朗賣唱少女阿敏，繼而阿傑在阿敏的影響下打開封閉的心，以及二人因此相戀，可是這時阿敏卻因為癌病

復發而再度踏上與病魔鬥爭之路，縱然阿傑在旁支持，最終阿敏還是離開了......

這是一個相當典型的愛情悲劇情節，現在的人如果看慣了韓劇應該不會把它當作一回事。不過這部影片為何能成為經典，我想是因為人物的設定、演員的發揮和故事的背景容易令觀眾代入影片當中，尤如跟男女主角一起經歷當中的喜怒哀樂吧。

雖然我們當中很少人會跟阿傑一樣是曾經拿過知名音樂比賽大獎的人，但是總會在職場上或多或少的感到懷才不遇，以及身邊沒多少人是真正了解自己的。最要命的是當初與自己一起奮鬥的女友 Tracy，在成為當紅歌手後卻好像已經失去了初心，甚至反過來嫌棄自己跟不上變化和只會孤芳自賞。

在事業和愛情皆失意，人生頓然失去方向之時，就遇上好像無論遇上什麼事情都懂得樂觀面對的阿敏，自然引起阿傑的好奇和探索。正因為受阿敏的吸引，阿傑逐漸放開自己，再次令自己散發光輝，雖然舞台不再是紙醉金迷

的名利場，只是在廟街榕樹頭。而在人生看起來一切向好的時候，阿敏的病發卻令二人的世界愈來愈走向陰暗，無論做什麼都總是徒勞無功，正好是大部分人不如意人生的剪影。

　　劉青雲的形象比較市井，雖然坦白說很難看得出他有傑出音樂人的氣質，不過還能做到落魄浪子的感覺，至於袁詠儀則從開朗少女，到後來因為在與病魔惡鬥中屢戰屢敗而變得愈來愈消沈，兩個反差極大又截然不同的形象都發揮得相當出色，是本片能夠感動觀眾的最大關鍵因素。當年還只有 23 歲的袁詠儀藉此片獲得金像獎最佳女主角可說是實至名歸。可惜後來因為演出太多素質不濟的電影，加上在影圈人緣不佳而逐漸泯然，確實是令人感到可惜。

後現代經典不也只是喜劇而已《92黑玫瑰對黑玫瑰》

作者：金竟仔

　　對於生於 1980 年代的我來說，港產片喜劇之王固然非周星馳莫屬，在 1990 年代的香港電影中，《92 黑玫瑰對黑玫瑰》可說是除了「星爺」電影系列以外最經典的喜劇，它不僅成為 1990 年代上映日期最長的其中一部港產片，還獲不少文化界及學術界人士熱烈討論，甚至被稱為「後現代 Cult 片」的典範。我自問不是什麼文化界人士或滿腹經綸的有識之士，所以在這二十多年間連什麼是「後現代」也搞不清楚，本片導演劉鎮偉後來也回憶說拍攝本片時只是純粹希望藉此向粵語片致敬而已，所謂「後現代」等概念是評論家們想多了。是的，對於大部分觀眾來說，本片不就是一部簡單的喜劇而已嘛。

　　當然這部喜劇能夠在當年起初票房低得連導演也不忍卒睹，變為後來因口碑良好而三度公演，從而成為 1990 年代電影史的重要一頁，並帶來一波懷舊潮，固然有它優勝的地方。本片好看的地方在於每個主要角色都能演譯出不同的搞笑形式，男主角梁家輝飾演的呂奇在人

物設定上是老套的傻瓜，因此看到他在片中的不幸遭遇，不僅不會對他同情，反而更覺得搞笑。

　　至於飾演黑玫瑰傳人的師姐和飄紅，更是本片的精髓所在。飾演師姐的黃韻詩在 1980-90 年代的多部喜劇都以尖酸刻薄的嘴臉和辛辣到位的言詞為觀眾帶來深刻印象，她的厲害之處是雖然每次演出的角色個性都差不多，不過總是讓人留下深刻印象，比如《精裝追女仔 II》的十三妹和《賭俠 II 之上海灘賭聖》的川島芳子，時至今日仍然是香港觀眾難以忘懷的經典角色。到了《92 黑玫瑰對黑玫瑰》，她在搞笑方面仍然表現的相當精彩，無論是欺負師妹失憶而向奇哥下手或是與奇哥撲蝶談情的片段，每次重溫都能引人發笑。可惜她在 1990 年代中期便移民淡出影壇，要看她的演出就只能重溫昔日的影片。

　　飾演飄紅的馮寶寶則是另一種喜劇演繹，她在本片大部分時間都飾演因為練功過度而變得精神失常，在心智上退化為小朋友的狀態。

在本片拍攝的時候，她已經是 38 歲的中年人，卻沒有因為她的「小朋友」演出而感到嘔心，反而是不經意地在嚴肅的場合上做出小朋友胡鬧的場面，例如用水泥為呂奇敷傷口，以及強迫呂奇服用麥提莎朱古力卻欺騙他是毒藥，這些情節都讓人回味無窮，每次回看都覺得有趣。

而毛舜筠飾演的周慧娟則是本片一切事端的製造者，雖然她的戲份在一眾主角之中較少，不過每次都以市井和較誇張的言行引起觀眾注意，比之前在《家有喜事》的「無雙表姐」更放得開，幾乎每次出現都有笑料，為這部影片大大加分。

搖滾天后也可以完美演繹玉女角色《大頭綠衣鬥殭屍》

作者：金竟仔

要數近數十年香港流行音樂界的天后級人馬，「百變天后」梅艷芳自是不二之選，如果說鄭秀文是天后排行榜第二位，相信也沒有太多人有異議。大部分人對她的印象是一個透過跳唱節奏感強的快歌輕易帶動聽眾情緒，而且經常以前衛的形象示人的歌手。不過在成為「搖滾天后」之前，鄭秀文也以玉女形像拍過不少劇集，在《大頭綠衣鬥殭屍》當中她便一人分飾兩角，令人印象相當深刻。

《大頭綠衣鬥殭屍》以民國初期的香港為背景，講述本來是捉鬼大師門徒的張北平到香港後戀上楚楚可憐的女鬼飄雪，同時跟飄雪的孿生姊姊，性格卻截然不同的飄紅成為冤家。可是人鬼始終殊途，註定張北平無法與飄雪修成正果。而飄紅後來亦喜歡上張北平，甚至為救被厲鬼所害的張北平而喪命，這時張北平才知道自己對飄紅念念不忘，故此決定等待飄紅轉世並長大後再續前緣。

鄭秀文在出道初期的形象比較清純，歌曲風格也是以抒情慢歌為主，同時也參與不少電

視劇集和電影的演出，都是一些能幹的事業型女性角色。到了《大頭綠衣鬥殭屍》，她需要一人分飾兩個性格截然不同的角色，難度實在是高很多。出場時間比較多的飄紅性格率直爽朗，跟她往後的歌曲風格和形象比較配合，所以難度不算很高。反而是她飾演的另一角色飄雪個性溫婉，看起來就是我見猶憐的樣子，難怪令迷戀她的張北平願意為了她而得罪閻羅王。當年看罷鄭秀文飾演飄雪這角色的觀眾，相信沒太多人會想到數年後的她會變為形象前衛的「金毛強」吧。

除了鄭秀文的出色演出，本劇的大反派屠天麗也令人印象非常深刻。屠天麗是城中首富屠萬富的掌上明珠，在父親的寵壞下生性嬌橫，在苦戀張北平不果之下假扮自殺，卻弄假成真丟了性命。為了報仇竟然要求父親讓她的屍體吸食壯丁的陽氣，後來吸掉父親的陽氣成為法力高強的喪屍，成為喪屍後不斷殺人導致屍橫遍野。飾演這角色的關寶慧當年在數部同時期的劇集都飾演這種女惡魔的角色，她的演繹令

角色充滿邪惡氣息，確實嚇倒了不少人，就算是回看了幾次還是覺得嚇人。可惜近年已經沒有香港的後進者能做到這種程度的演繹，實在是相當可惜。

互信被破壞總是自己造成
《香港人在廣州》

作者：金竟仔

　　香港的政治主權在二十五年前從英國手上移交給中華人民共和國，對於兩國和香港來說都是大時代轉變級數的歷史事件。描寫大時代轉變的影視作品應運而生是必然的事。在 1997 年春天首播的電視劇《香港人在廣州》正是這種典型的文化產物。

　　在香港主權移交前夕，香港人花了數年時間從不安的心情慢慢轉變為淡然接受「回歸」的事實，彼時不少香港人已經過著頻繁來往中港兩地謀生的生活，也是香港人漸漸對回歸這件事態度軟化的主因，畢竟耳聞不如目見。《香港人在廣州》便是在這背景之下衍生出來的電視劇集。

　　《香港人在廣州》的內容是講述本來在香港貿易公司擔任中高層銷售員的主角余穎鐵，因為一次工作上的失誤丟了優差，香港朋友們卻沒有雪中送炭，剛好這時要處理在廣州祖屋的合約事宜，成為他轉到廣州營商的契機。余穎鐵跟當時不少香港人一樣，本來對中國人和事相當抗拒和瞧不起，不過在跟廣州人相處後

卻找到自信，在廣州創業也略有所成，可是卻被留在香港發展的惡妻視而不見，於是投向了惡妻的溫婉率直廣州表妹懷抱。後來余穎鐵覺得還是不能丟下惡妻，最終決定放棄在廣州的事業回流。

坦白說如果這樣的故事在今天拍成劇集在香港播放的話，相信會很不受歡迎，畢竟現在香港與中國的關係比 1997 年的時候差了很多，尤其是在這部劇集中，關於香港的人和事幾乎都是負面為主，例如主角的香港同事在主角丟了工作後就是大難臨頭各自飛，妻子對主角總是挑剔，相反與廣州有關的都是相當正面，比如是廣州民豐物阜，遠比香港人想像中進步文明很多，廣州人甚至有點鄉巴佬的順德人吳堅毅等三人都是充滿人情味。不過當時的觀眾接受程度還是高很多，所以這部劇集在香港播放時的回響都是偏向正面，收視也不錯。現在回想起來，還確實有點洗腦的作用，也反映製作及播放這部劇集的電視台「面向祖國」並不是近年才做的事。

　　這部劇集之後，隨著香港主權正式移交，描述中港兩地交流和融向的劇集陸續有來。雖然香港人往後在經歷金融風暴和沙士等事件後生活得並不如意，不過也無損中港之間的關係，反而在沙士後的數年更緊密，「北上消費」更是不少香港人假日的必備節目，北京奧運舉行期間，更有不少香港人高呼要為中國隊加油打氣。可是後來因為一些令人失望的事情，令香港人很快從所謂「中國夢」之中醒過來，相關方面卻選擇以負面方向意圖解決，而形成惡性循環令雙方漸行漸遠。

放得開才能有傑作《卡拉屋企》

作者：金竟仔

在不同種類的劇集當中,「處境劇」或稱「肥皂劇」(soap opera) 是最難做得好的,因為處境劇一般來說是必須令觀眾看得過癮,而且劇集集數比一般的劇集長很多,還需要在播放的時候因應外界的回響作出內容甚至集數的調節,所以基本上在香港的電視史上,只有資源豐富的 TVB 電視才一直製作處境劇。由於處境劇內容是以相對微小的喜劇為主,所以歷年來能成為經典的處境劇可說是鳳毛麟角。如果要數最經典的一部,在 1991 至 92 年播映的《卡拉屋企》必定是不少人的選擇。

無綫電視從 1980 年代起一直都有處境劇推出,每個年代都有經典作品,剛好每個年代的代表作都有不同的特色,也顯示劇集播放時代的變遷。1980 年代的代表是《香港 81》系列,主線是透過銀禧小食店和戇叔一家的故事諷刺時弊,配合當時香港人開始對時事關心的特點。2000 年代的代表是《同事三分親》,透過「形」廣告社道盡辦公室的大小事,顯出普羅大眾的生活重心已從家庭變為辦公室。

　　2010 年代的代表則是《愛·回家》，主線則沒有那麼明確，大概就是透過主角一家遭遇的家庭和職場故事為觀眾帶來輕鬆和有趣的半小時，跟社會形勢變得混沌相映成趣。《卡拉屋企》則是 1990 年代的處境劇代表，本來只是沿用無綫電視處境劇的舊套路——親情作招徠，不過後來則以瘋狂搞笑形式吸引觀眾目光，與 1990 年代流行的「無厘頭」搞笑文化不謀而合，戲謔程度在香港的處境劇史上可說是前無古人，後無來者，也是《卡拉屋企》能成為「70 後」和「80 後」心目中經典的原因，畢竟開心才是人類無論在什麼時候都最希望得到的情緒吧！

　　《卡拉屋企》能夠做到「無厘頭」處境劇的經典，很大程度上要歸功於人物設定和對白相當誇張甚至「暴走」，主角黃家和廖家名義上是家人，不過演起來就像會不顧一切去互相作弄的朋友，言語極盡挖苦之能事，更經常拿出道具狼牙棒互相痛打，由於明擺著是喜劇效果，所以令人看得很過癮。雖然一直都沒有傳媒的報道證實，不過以觀眾的角度來看，相信有不少對白和情節是演員之間擁有一定默契，以及本身擁有喜劇細胞之下的「脫稿演出」，又或者

是演員想出了好劇情然後劇組願意配合，最終把劇本改得更有趣。相反如果只是照本宣科的把一個人所寫的劇本演出來，一定沒有那麼好看。

被劇本限制了發揮的問題也有在《卡拉屋企》的部分集數出現。由於劇集在播出一段時間後愈來愈受歡迎，不僅連 TVB 電視的長壽節目《歡樂今宵》也找「黃廖兩家」客串飾演短劇，連當時的流行曲也引用《卡拉屋企》的主題曲歌詞，所以有一段時間吸引了曾志偉和鍾鎮濤等在演藝圈有份量的人物參與數集演出。不過由於劇本必須遷就這些大牌，所以反而變得沒那麼有趣，這也是一些長篇劇集有大牌明星客串的時候所犯上的通病。幸好這情況也只是偶爾為之，就當作是點綴就好。

不可能再重播的精彩之作《生死訟》

作者：金竟仔

　　香港無綫電視製作的港劇在 1980 年代紅遍全世界，幾乎有華人的地方都會看港劇，這股風潮到了 1990 年代初期還在。這次要說的是一部題材在無綫劇集來說相當另類，影片素質相當不錯，可是收視率卻相當差，往後從來沒有重播過，相信將來也沒機會看到重播的作品，就是以中國司法制度造成冤獄為故事大綱的《生死訟》。

　　《生死訟》是一個不負責任的老爸為兩個家庭帶來悲劇的故事，馬錦超與妻子陳卿玉育有 3 名子女，後來卻拋妻棄子與另一名女子育有兩子，並繼承該女子的家業。後來馬錦超的生意愈來愈差，為了獲得資金周轉，竟然趁著元配一家往大陸探親之時，把毒品藏在女兒馬潔的行李偷運出境，結果馬潔被公安查獲。同時馬錦超為了騙取保險金而縱火燒毀自己的大陸廠房，剛好元配在起火前到過廠房，於是被嫁禍為縱火者。女兒馬潔因為中國法院粗疏判決而被槍決，元配也因為無法證明自己無罪而被判終身監禁。由郭晉安飾演的元配兒子馬海

為了翻案,不惜在中港兩地之間游走,屢敗屢戰,亦因此賠掉自己的青春和婚姻,直到 10 年後才終於翻案成功,與母親和復合的妻兒一家團聚,父親則與和他一起作惡的兩名兒子最終伏法和被殺。

本片在 1994 年播放的時候收視率很低,平均只有 20 點左右(大約 100 萬觀眾),這數字放諸今天可能算是不俗,可是在 1990 年代的無綫劇集來說是極低,當年的劇集是沒有 30 點收視率已有被領導層問罪的危機。收視這麼差的原因並非劇集不好看,而是無綫電視在當時的主要觀眾群已是家庭主婦為主,以中國司法制度漏洞為主題的劇集對她們來說是太沉重,而且本劇為了營造馬海一家的悲慘和冤屈,所以影片調子相當陰暗,對於不少視看電視為娛樂手段的觀眾來說很不吸引。加上這部劇集播放的時候,剛好是在美國舉行的世界盃決賽圈比賽的日子,或許對本劇題材比較有興趣和包容力較強的男性觀眾可能為了在夜半看球,而選擇在劇集播放時睡覺休息,成為收視率重創

的另一主因。加上至 1997 年香港成為中國的
一部分後,《生死訟》這麼直接地講述中國司法
制度漏洞造成冤獄的劇集更沒可能再播放,要
重看就只有借助影碟了。

　　除了勇於接觸這種政治敏感的題材,這部
劇集還有什麼精彩之處呢,首先還是這部片有
助觀眾初步了解中國的司法制度。由於中國對
處理法律的方法和態度跟港英時代的香港司法
制度有相當大的差異,對於當年沒有概念的香
港大眾來說是不少的腦震盪。其次是馬海對翻
案的堅持過程也值得細味,由於他挑戰的是中
國的司法制度,幾乎是一場必敗的仗,也因此
而落得疏忽妻兒需要,導致一直善解人意和支
持他的妻子也受不了離他而去。正當連馬海也
質疑自己是否應該再堅持下去,開始想放棄的
時候,他看到本來有機會跟姐姐馬潔結婚的老
實人已經另娶他人組織幸福家庭,本來經營的
市場攤位也已被他人接手並其門若市,就令馬
海覺得很不甘心,我看到這一幕也感到心酸,

想著如果就此放棄，此前一切的犧牲便化為烏有，所以我樂見馬海能繼續爭取下去。

當然本劇的大團聚結局於我而言反而不太真實，在不完善的司法、判法和執法制度下，成功翻案的機會可說是微乎其微，至於老婆則很可能是對丈夫死了心才選擇離開，在此之下又豈會再有復合的機會呢？只是本劇的調子實在太陰暗，如果結局還是這麼慘的話，恐怕會對觀眾造成心理創傷，所以唯有當作是奇蹟終於降臨在永不放棄的人身上吧。

遙遠的回憶總是最美好的
《都市的童話》

作者：金竟仔

　　對於不少「八十後」的朋友來說，由於 1990 年代正值青少年時代，所以對於 1990 年代所發生的有特別深刻的回憶，包括當年流行過的劇集。當然在 1990 年代有數之不盡的劇集播放過，所以如果後來沒什麼機會重播的話，確實難以對一些「滄海遺珠」有很深刻的印象。也因為年代久遠令記憶模糊，所以回憶有時候比現實更美好。

　　《都市的童話》(台譯《夢幻傳說》)是 1993 年農曆新年期間播放的小品愛情劇集，本身並不是電視台重點宣傳的劇集，不過由於以當年開始流行的電腦遊戲為故事背景，加上女主角朱茵正值當紅時期，再配合以當年大熱的「四大天王」黎明的歌曲作主題曲，以及結局淒美，因此在不少「七十後」和「八十後」的心目中留下相當深刻的印象，我也是「八十後」所以也對這部劇集有相當深刻的印象。可是當年月過去，在接近 30 年後的今天再有機會重看一遍，才發覺時間產生的距離大大地美化了回憶。

　　本劇的故事其實相當簡單，就是電腦遊戲《幻夢之城》的 2 個主要角色因為一次雷電擊中插入遊戲磁碟的電腦，而從遊戲走到現實世界，遊戲女主角左拉在現實世界改名為丁噹後跟設計遊戲的沖頭相遇，沖頭收留了現實世界孤苦無依的丁噹，後來雙方日久生情。不過此時沖頭的同父異母弟弟阿志卻看中了丁噹，於是引發三角戀。同時《幻夢之城》的反派角色莎樂美也因為另一次雷電事故而來到現實世界，沖頭後來得知丁噹是來自電腦世界，於是與丁噹一起用盡方法令她和莎樂美得以和平共存，可惜始終不果，令丁噹和莎樂美陷入生死鬥，最終丁噹只能把電腦磁碟燒毀，與莎樂美同歸於盡，沖頭也因此永遠地失去了丁噹。

　　如果光是看這條主線的話，其實水準還相當不錯，當然也有不少令人出戲的地方，比如是丁噹剛到現實世界的時候就像非法入境者，卻可以拿到身分證並到沖頭的電腦遊戲製作公司一起工作，劇組很明顯地沒有好好處理這些細節。不過這也不是最大問題，問題更大的是

這部劇集似乎只準備了做好一條故事主線，而這條主線卻不足以支撐 20 集（每集 46 分鐘）的時間，劇組做的並不是如何豐富主線內容，卻是從主線身邊的人物發展不少相當缺乏意義甚至沒趣的枝節劇情，比如沖頭的母親和阿志的母親爭寵，表妹嘉文先後戀上沖頭兩兄弟的故事，情節既牽強又令人看得煩厭，最要命的是這些枝節對主線劇情發展幾乎是沒有幫助，明擺著只是為了填滿時間而強加進去。或許是 1990 年代還沒有互聯網，KTV 和影片租賃也只是起步階段，所以娛樂選擇沒有現在那麼多，以及生活節奏沒有現在那麼急速之下，觀眾對這種程度的拖戲還能有比較大的包容吧。拍攝和播放《都市的童話》的電視台現在還是以這種方式充塞劇集長度，結果便是大幅減低劇集的可觀程度，現在有很多選擇之下，觀眾就自然不賣帳了，這也是該電視台的收視不斷下滑的主因。

當然總括來說，《都市的童話》還是值得令人回味的作品，在劇集中我們可以看到當年的

電腦遊戲熱潮，而且劇組敢於打破本來可以「大團圓結局」的傳統，在最後一集把結局寫得淒美悲傷，難怪多年之後不少網友就算對劇集內容已經沒有太多印象，也肯定記得這個結局，甚至每隔一段時間便在網上討論區引起討論和回憶，至少在這一點已經是大獲全勝。

全部都是愛
《每天愛你八小時》

作者：嘉安

九十年代
香港影畫回憶

　　一般人的感覺，對於愛情電影都認為比較沉悶，畫面充滿著浪漫鏡頭，又或許是分手的悲傷。而這部《每天愛你八小時》卻一反常態，除了不沉悶，充滿幽默感，還很現實，並沒有賣弄浪漫。

　　片首主角梁朝偉有一段獨白「記不記得談過最短的戀愛有多短？失戀最長的有多長？......根據非正式的統計，原來每個人一生平均吸入三千八百六十九口二手煙，失戀七點八次，失業四點二次，有零點九九次婚外情，有半個暗戀對象，不過，可惜沒有人能肯定地找到一次真愛。你找到了？真的嗎？」

　　真的找到真愛？這個問題，真的無從回答，首先要定義何謂真愛。電影中講述兩位男主角阿偉（梁朝偉飾）及 Patrick（方中信飾）的愛情故事，二人雖然性格不同，分別遇上了兩位女性，當中的心路歷程，既好笑又現實。

　　阿偉不解溫柔，似乎不太了解女人，過去經歷了多段不成功的愛情。身為經理人的他，卻意外同時愛上了旗下的女藝人阿如（徐若瑄飾）及公司的女強人 Vivian（蔡少芬飾）。兩段

94

情的意外發展，可能連阿偉都意想不到，阿偉是一個多情的人，卻不懂如何面對這些煩惱事件。

Patrick 生性風流，常找不同的女炮友一夜情，雖然有一位五年的女朋友阿芬(童愛玲飾)，感情非常穩定，但對他來說是枯燥無味，在一次意外的情況下，與暗戀他多年的小學同學兼同事媚媚（ 關秀媚飾 ）擦出火花。當他選擇與媚媚走下去時，她卻選擇放棄，愛情無疾而終。

電影中還有一亮點，看似無關重要，卻將兩位主角的立場帶到另一境界，就是偉的父親 Simon（ 林尚義飾)，他在電影中的每一句話，都帶出愛情觀念，甚至乎將足球的規則都放在愛情裡。就如他說:「足球比賽規定了，球場上只能有一個足球，不能出現兩個球。」令愛情就像哲學一樣，讓人深思。

兩位男主角，都各有一種對愛情的結論:

偉:「愛情裡，不用說得太實在，抽象一點效果可能更佳。」

Patrick:「愛情裡越多替補越好！」

　　至於女角方面，媚的一句話，也可能是經典，「到了迪士尼之後發現，原來沒有當初想像的美好！」

　　電影中，還有一個小故事，在電影中也佔很重要的地位，就是從阿如口中所說的，等公車故事「愛情就好像等公車一樣，有時候你會覺得這公車太舊了，你嫌它太舊，不願意上車，下一班車你又會覺得，怎麼沒冷氣啊？你又不想坐呀，然後，有一輛公車又來了！哇！太多人了，你又不想和別人擠一起！於是等呀……等，天開始黑了，心又急，看到再有公車來，你不管了，便立即跳上去了，怎麼知道，原來上錯車，但你已經付過錢了，又花了那麼多時間，你還願意再等下一班車嗎？」

全新概念兼創新劇情
《我和殭屍有個約會》

作者：嘉安

　　香港電視史上少有的創新作品一一《我和殭屍有個約會》，除了殭屍是主角外，還結合了天師捉鬼、美少女是驅魔大師，再加上經典白蛇傳、穿越時光及天神大戰等等,集虛幻、武打、愛情於一身，實在是不可多得的作品。

　　劇集中最搶眼的，並不是殭屍，而是驅魔大師馬小玲（萬綺雯飾），一位穿著短裙、打扮新潮、貪錢、非常漂亮的美少女，是本劇的焦點所在。而兩位殭屍主角況國華（尹天照飾）及山本一夫(陳啟泰飾)，在三十年代的中日戰爭中結怨，後遭殭屍王將臣所咬而變成殭屍，不老不死不滅，在人間以血為食。

　　劇中還有一位女主角，同樣很吸引人，她就是可愛的小學老師王珍珍(楊恭如飾)，她溫柔賢淑，善解人意，是眾人心中的夢中情人。

　　故事便圍繞這四人發展，當中還有不少其他角色，亦很重要的。如與況國華（後改名況天佑）一起生活的同村小孩況復生（張國權），永遠長不大的數十歲老頭。山本一夫的女兒山

本未來（張文慈飾），對父親的怨恨非常深。山本未來的男朋友堂本真悟（吳廷燁飾），對山本一夫同樣怨恨，但又要假裝服從，心路歷程起伏很大。

馬小玲的徒弟金正中（杜汶澤飾），開場時裝神弄鬼，自稱玄武童子，目的只為騙錢。在經過餓修羅一事後，正式拜馬小玲為師，其間卻戀上白素貞（麥景婷飾），一位等了她的許仙八百年的可憐白蛇，將古典傳說搬到今天再來相戀一次，更加上收妖的法海降臨，創意十足。

特別要說的是求叔（黃樹棠飾），法力高強，知識豐富，卻與殭屍況天佑成為好朋友，並且經常提供驅魔器具給馬小玲，是節目中不可缺少的人物。無論況天佑或馬小玲，都愛向求叔請教。

劇情中，還有穿越時空的劇情，況天佑、山本一夫與馬小玲一起回到 1938 年，本想在將臣咬他們之前而改變歷史，無奈下歷史無法改變，卻將況天佑與兩位女主角的情感弄至更加複雜。

　　至於觀音的化身妙善上仙，為世人解答三個問題，山本一夫就曾說：「三個問題，並不是三個願望，本來煩惱的事，可能更加煩惱！」

　　劇集中的創意絕對是出色，感情方面也不乏複雜。況天佑同時喜歡馬小玲及王珍珍，而兩位女主角卻是好姐妹。山本一夫與王珍珍同樣愛得刻骨銘心，更牽涉到前生。至於金正中愛上白素貞、山本未來與堂本真悟，同樣令人難忘。

僞卻成真的紀錄片《大咸濕》

作者：嘉安

　　1991 年的港產片當中有一部可說是相當
劃時代的電影，那就是《大迷信》。這部片不是
戲劇類電影，而是探討多個香港多年來流行的
靈異話題或傳說，並以一部電影的長度和形式
製作和公映的記錄片。豈料這部片竟然大受歡
迎，票房也賣得相當不錯，所以往後兩年出現
不少以「大」字起頭名稱的電影，風格和內容
幾乎一樣。除了講述靈異題材，1992 年也出現
一部講述香港風月資訊和歷史的紀錄片，便是
由黃霑任主持的《大咸濕》。

　　這部片簡單來說便是概括一下從古到今在
香港流行的風月途徑，就如綽號「霑叔」的黃
霑在開場時所說的，本片的「咸濕」（廣東話「色
情」的意思）方式是從一毛錢到數千萬元都囊
括，比如是開埠初期的情色漫畫、後來的色情
圖冊、色情電話熱線、1980 年代開始蓬勃的色
情小電影錄影帶播放室、各式各樣的色情場所
等等，相信對於不少人來說是大開眼界。當然
影片內容是點到即止，縱然影片被政府列為「三
級」電影，也沒有任何真正暴露和模仿性交的

場面，或許對於想看女性身體的觀眾來說是有被騙的感覺，不過我認為沒有太露骨的內容是比較好的安排，因為太露骨的內容只會令觀眾把焦點聚集在那些部分，會破壞這部比較偏向介紹資訊的電影。

對於我來說，《大咸濕》比較震撼的內容是荔園以往竟然是提供脫衣舞表演的場所。我是在 1980 年代末出生的，在懂事的時候，荔園已經結業了，所以也沒機會去荔園，對荔園的印象便是一個曾經盛極一時，「適合一家大小去玩」的遊樂園。看了《大咸濕》後我才知道「適合一家大小去玩」便是這個意思，果然所言非虛。其次便是影片中有一段是講述有一些旅行社會安排日本旅行團到香港獵艷，其中一幕是團友在位於佐敦廣東道的「長壽園」(售賣漢方藥材的店，已轉為商業大廈內經營) 門前下旅遊車，然後魚貫進店準備「進補」。還記得小時候到佐敦經過這所沒有窗戶，外貌相當中國風的店，那時很好奇這店到底是賣什麼的，看完這部影片後才恍然大悟。

　　《大咸濕》在影片開始時提及製作組使用
當時的高科技偷拍技術，務求讓觀眾看到色情
場所的實況。只是這些「實況」表達得相當有
喜感，因為明擺著是假的（色情場所幾乎全是
黑道把關，若黑道知道自己的場所被偷拍，製
作人員的小命還在嗎？），負責到這些色情場所
「放蛇」的製作組人員在鏡頭前卻表現得很認
真，反差感實在太大，令我忍不住笑了出來。
當然，拍出來的東西雖然是假的，不過在時代
的洪流衝擊下，以上種種都已經成為歷史，影
片反而成為保存歷史的重要資料。

　　最後不過也是最重要的，就是我認為本片
能夠成功，黃霑的精彩主持技巧和言詞才是最
吸引的地方。只要知道「霑叔」以往如何主持
節目，尤其是亞視的《今夜不設防》，便明白如
果這部片有 90 分的話，至少有 60 分是應該歸
功於他的。可惜自從他去世後，香港影視界便
沒有這麼厲害口才的主持及創作人了。

寧得罪君子，莫得罪瘋子
《伊波拉病毒》

作者：嘉安

在 1990 年代初期，由黃秋生主演的三級片《八仙飯店之人肉叉燒包》大收旺場，不僅成為城中熱話，更掀起港產片血腥風的熱潮，當中質素良莠不齊。到了 1996 年，《人肉叉燒包》的導演邱禮濤和主角黃秋生再度合作，拍出另一部血腥電影《伊波拉病毒》，意識上比前作更血腥和更不留手，好此道者必定大呼過癮，在我眼中甚至比《人肉叉燒包》更精彩。

先旨聲明，我並不是血腥電影的愛好者，更不是嗜血的重口味之徒。我覺得《伊波拉病毒》比《人肉叉燒包》更精彩的原因是故事和細節處理上毫不留手，就算是看起來會非常血腥的場面，能點到即止，沒有太露骨而是留給觀眾自行想像，反而營造出更恐怖的氣氛。最佳例子是本片一開始便是好色又瘋狂的主角阿雞與大嫂偷情被大哥撞破，阿雞自衛下錯手殺死大哥，他為了阻止嚇傻了的大嫂亂叫，竟然拿起兇刀揮向大嫂的舌頭，然後畫面一轉便是一些紅色液體灑在牆壁上，這一幕彷彿是告訴觀眾這部片不是開玩笑的。

　　接下來的劇情和畫面確實也愈來愈「厲害」。阿雞為了逃避警方追捕，於是隻身前往南非謀生。可是他的色心和瘋狂在外地更是變本加厲，他好不容易地獲得當地華人餐館老闆收留，雖然被老闆娘知道他垂涎自己的美色，而經常被老闆娘冷嘲熱諷，但阿雞礙於自己是通緝犯而不敢造次，只敢懷恨於心，並竟然把慾火發洩在生豬肉上，當他覺得被客人羞辱時，就把那塊生豬肉拿出來做菜給該客人品嘗，看見客人吃得津津有味更忍不住竊笑！

　　後來阿雞還是控制不了自己的下半身，於是姦殺了一名染上伊波拉病毒的黑人少女。阿雞因此染病卻只是身體不適了數天，康復後反而成為百毒不侵的超級帶菌者，只要接觸過他的血液、唾液或分泌物，便很快染病而死，因此病毒成為他的必殺技，每逢對方不肯聽話就聲言要傳染伊波拉病毒給對方。正因為有了伊波拉病毒這個秘密武器，阿雞於是得償所願，姦殺了老闆娘、餐館所有店員和老闆，把他們的屍體造成非洲漢堡包出售。這一段明顯是重演《人肉叉燒包》的老套路，拿來「照顧」一

下喜歡「經典」的觀眾，可是我就不太欣賞這種老調重彈的做法了。

阿雞賣完了老闆和店員的屍肉後，便有恃無恐的返回香港。由於他的病毒威力太驚人，只要碰過他的唾液便會突然在坐地鐵的時候暈倒死去，所以就算他是通緝犯，警方也沒能奈他什麼何。坦白說到了這個階段，看來劇組是找不到什麼方法為這麼瘋狂的劇情作結，所以安排阿雞不慎失足被火燒死便完事。也許是因為劇情到了末段漸趨失控，以及在本片推出前數年實在有太多類似的血腥片出現，所以這部片在電影院上畫的時候並沒有太多關注，票房有 1,500 萬港元左右也算是不過不失。不過後來在網上討論度很高，尤其是黃秋生報復時常說的「恰 X 我，」（廣東話的「欺負我」）成為網上潛力圖片，才讓大家知道這部片確實相當精彩，我也是因此才找來這部片一看究竟。雖然劇情是有點誇張，不過無論劇本和演員都能在尚算合理的情節上放開來做，就已經相當難得，是現在的香港電影業不可能再做到的事，更值得令人懷念珍惜。

傳奇人物巧妙地結合歷史故事《黃飛鴻之男兒當自強》

作者：嘉安

　　傳奇人物或虛構人物結合歷史而成的小說，並非新意，但兩者能夠結合得巧妙，卻並不容易。就像古代有經典《西遊記》、《楊家將演義》等，近代就當然還有金庸的多本武俠小說，融合得非常精彩。

　　電影中當然也不乏這類演義式作品，而其中一部就是《黃飛鴻之男兒當自強》，雖然黃飛鴻是真實存在的人物，但卻非電影中的誇張天下無敵的情節。而電影中，將黃飛鴻俠義精神，巧妙結合了清末革命黨人孫逸仙及陸皓東進行革命的故事，還加上虛構人物納蘭元述，令人看後就像真實發生過的歷史一樣。

　　電影中，黃飛鴻（李連杰飾）認識孫逸仙（張鐵林飾）的一幕，是在廣州的一個國際醫學會會議，所有醫生都將自己對醫學的心得作分享，參加會議的大部份都是外國醫生。而當黃飛鴻以中醫身份上台時，因為不懂英文，孫逸仙自願作翻譯，於是二人就此結識。而後白蓮教作亂，大肆將外國人殺害，黃飛鴻因為保護外國人及孫逸仙，同時也認識了陸皓東（姜大衛飾），由此結下情誼。

　　電影中除了將孫逸仙及陸皓東的故事融入之外，還加上一位對大清忠心不二的官提督納蘭元述（甄子丹飾），當中兩次與黃飛鴻大戰，可說是非常精彩。第一次是在提督府，黃飛鴻到訪，在不能贏也不能輸的情況下，黃飛鴻將柱打斷，但又沒有馬上倒榻，功夫可謂非常到家。

　　第二段次是黃飛鴻受孫逸仙的感染，雖然未必明白革命的事情，但認為是該做的事，為了革命黨的名冊，與納蘭元述生死搏鬥，當中納蘭元述使出的布棍，實在是非常精彩。

　　電影中，有不少劇情，充份表現了當年中國人的無知。例如，黃飛鴻與徒弟梁寬（莫少聰飾）在火車上的遭遇，即使是黃飛鴻見多識廣，但這世界還有很多事情是不知道的。在遊行示威中，年輕人大喊：「還我臺灣！」在廣州一家茶樓中的客人，大部份都表示，不知道臺灣在哪裡。在英國大使館受襲後，洋人表示要找醫生，卻表示不相信中醫，可以看到當時中國人在洋人心中的地位。至於白蓮教，所謂扶清滅洋竟是一切外國物品一律消滅，包括可愛

的斑點狗，也可以看得到，中國人的愚昧無知。當然還包括黃飛鴻大戰九宮真人，一堆人為了一個什麼宗教或思想，竟然連命都可以不要。就像陸皓東所說：「沒有得救了！」

電影最後一幕，陸皓東誓死保住名冊，以生命來捍衛的一塊布，而當黃飛鴻將燒了一點的布扔向在船上的孫逸仙時，偶然下將布展開了，原來是一面青天白日旗，正是當年革命黨的旗幟，這代表了革命精神。

這部電影，除了巧妙將歷史人物、傳奇人物及虛構人物合二為一後，再加上不少諷刺及寫實的元素，實在一部不可多得的電影。

命運真的很奇妙
《雙龍會》

作者：嘉安

　　《雙龍會》在成龍的作品中可能並不起眼，不過，筆者看過後卻印象深刻，可能有兩大特色的原因。第一，主角成龍一人分析兩角，二人性格更大相逕庭，一文一武；第二，這部電影是為香港導演籌款而拍攝，大部份香港導演都有份合作，而且，還會客串當中的一個角色，所以，所有小人物都看到導演的風采，令電影更添有趣。

　　故事內容是成龍分飾一對雙胞胎，自小因一個犯人而分開兩地，留在父母身邊的馬友，隨父母在美國居住，並接受高等教育，更成為國際知名的音樂家。而與父母失散的搏命，卻被一名舞女收養，從小在低下層環境中長大，卻練就一身好功夫。一天，搏命的好友泰山(泰迪羅賓飾)因為喜歡了歌手芭芭拉(張曼玉飾)而得罪了社團大哥(張堅庭飾)，從而展開一段要為大哥做事的情節。剛巧馬友到香港開演奏會，雙方更一度調亂身份，令到場面非常滑稽，音樂家去為搏命在槍林彈雨中拼命，而搏命則在演奏會中胡亂指揮。

　　除了「工作」外，二人的女朋友同樣把他們弄亂，結果當然是引來更多笑話。最後為了救搏命的好朋友泰山，二人合作與黑幫火拼。既然是喜劇，中間有大量的誇張及不合理的情節，但都無傷大雅，只要笑得開心便可以了，而最終的結局，也必定是大團圓了。

　　雖然這部電影以娛樂性為主，目的都是為讓觀眾開心歡顏，並沒有太多深層意義在內，不過，我看這電影後的感想，卻聯想到人生的感嘆。

　　同一對父母的兩個兒子，因命運作弄，導致經歷完全不相同。電影中是分開兩地，在不同的生活環境成長，性格、思維當然都不一樣。不過，現實世界裡，即使生活背景完全相同，兄弟一起成長，甚至乎學校都就讀同一間，二人的性格都可以南轅北轍的，這還包括命運的安排。

　　這就是人生的微妙，也可以說是無奈，沒有人可以用既定模式去製定一個人的性格或命運（那些極端洗腦的做法例外），只要在自然的

環境下成長，兩個人就是兩個人，就是兩種不同的性格，而經歷、遭還都不會一樣。這或許就是命運給與人類的玩笑，甚至連當事人都不會了解的變化，人生實在奇妙。

真實世界的一面鏡子
《天與地》

作者：嘉安

　　《天與地》是一部以民國年代為背景的電影,內容講述清廉官員在一個官商勾結的社會,如何生存及最終失敗而回的故事,香港這類電影題材確實不多,所以,更覺電影的珍貴。

　　看過這電影後,內心非常沉重,慨嘆昔日的腐敗,因此也會想到,如果當年真的能夠改革了社會,是否社會就可以進步,中華民國的面貌會變得如何?現在又會怎樣呢?當然,歷史沒有如果,只有結果。

　　故事內容是說張一鵬(劉德華飾)在法國留學回流中國,並在黃埔軍校任教官,之後被任命成為禁毒專員,並被派到上海禁毒。滿腔熱誠的他,與妻子素素(陳少霞飾)到上海準備大展拳腳。

　　不過,到上海後,開始接觸這上海的官員們,警察廳廳長倪昆(顧寶明飾)就為張一鵬舉行了歡迎會,準備與他同流合污,會上對他威迫利誘,賄賂的同時,還對他作恐嚇,這些手法令張一鵬反感。而在歡迎會中,甚至還有

118

官員直接在他面前吸毒，張一鵬一怒而與素素離開，更與倪昆吵起來。

在一次的緝毒行動中，張一鵬被緝毒警察惡整，導致緝毒失敗，更背上失職罪名。而一眾警察集體辭職，當中只有山東貓是支持張一鵬，可惜他卻染了毒癮，最後亦因抽煙誤事。

在上海市中，最有勢力的戴濟民（劉松仁飾）表面是一位商家，還是一位大慈善家，更捐了很多錢給政府。但實際上，他卻是一位大毒販，並且與倪坤稱兄道弟，互相包庇。

張一鵬的禁毒行動遇上的阻撓非常多，中央政府也沒有太多支持，即使後來多了一位鄔君（俞飛鴻飾）協助，最終的結局，其實已經猜得到了，一位沒有太多支持的中央官員，遇上了地方的龐大勢力，改革失敗是注定的。

所以，篇首就說過，看完這電影，內心會感覺很沉重，一位真正愛國，並決心為國家盡力的年輕人，始終敵不過既得利益集團，這類

人的結局幾乎都是已成定局。電影中不只是張一鵬，山東貓、鄔君同樣都沒有好下場。

至於倪坤、戴濟民，官商勾結，表面上是一大好人，人人崇拜，但背後卻做著不為人所知的醜陋行為，更腰纏萬貫，誰也奈何不了。這些都是真實存在的，人生就是如此無奈！

最後，好的官員得到悲慘的結局，害人無數的有錢人卻消遙法外，這世界太多這些例子，電影不只是電影，還是真實世界的一面鏡子。

再添創新原素
《我和殭屍有個約會 II》

作者：嘉安

　　《我和殭屍有個約會》的創新原素，ATV
兩年後再推出《我和殭屍有個約會 II》，除了保
留第一輯的主要人物外，還加上更多新人物，
使故事更熱鬧，而且更吸引。

　　故事內容與上輯說有關連卻沒關連，因為
這一輯一切重新開始，而當中最大關連的卻是
在上輯最後一段，如來佛祖為了幫助況天佑，
使一切重來，犯下天條，變成一隻叫亞 DUM 的
倒霉鬼。其他的部份只是人物保留，並沒有太
大關聯，例如第一輯，況國華（尹天照飾）就
是況天佑，第二輯況天佑卻是況國華的孫子。

　　至於況國華的死敵山本一夫（陳啟泰飾）
在這一輯卻沒有成為殭屍，還老死在日本，但
他的另一個身份司徒奮仁，只是一位電視台製
作人，更曾經成為救世者，最後都成為殭屍。

　　馬小玲（萬綺雯飾）、王珍珍（楊恭如飾）、
金正中（杜汶澤飾）、何應求（黃樹棠飾）及況
復生（張國權飾）等全都保留，部份角色卻改

了名字，如堂本靜（吳廷燁飾）、金未來（張文慈飾）等。

而熱鬧很多的地方，是增加了多位角色，女媧（陳卓玲飾）及殭屍王將臣（任達華飾）的愛情故事與創造這地球的看法，成為本輯的主線，而馬小玲的姑姐馬叮噹（張慧儀飾）、尼諾（陳榮忠飾）亦佔很大的比重。還加上女媧座下五色石的五色使者(紅潮、黃子、藍大力、白狐及黑雨)、貓妖大細咪、貞子（日本午夜凶鈴的女鬼）、萊利與詩雅等等。

故事除了熱鬧、虛幻、武打、愛情繼續，創新原素仍然不少，如單元《貞子的菠蘿油》除了新鮮，還十分感人。至於單元《古堡傾情》中的萊利是秦始皇的說法，就更有意思了。有秦始皇也有徐福，連盤古開闢天地的內容都放在內，這些情節可以說得是非常有創意。

劇中更提到聖經密碼及基督都靈裹屍布，真的集合了古今中外的各樣傳說及故事，全部合而為一，令觀眾耳目一新。

　　整個故事最主要表達的是愛，就是人間有情，愛才能發揮殭屍的最大威力，而事實上，人世間最大的力量也是愛，只可惜世人都有貪念，不少人將愛埋藏在心底，致令這個世上紛擾不斷，戰爭沒有停止。如果真的每個人都能發揮所愛，這個世界是否完全不一樣呢？

國家圖書館出版品預行編目資料

九十年代香港影畫回憶／列當度、金竟仔、嘉安 合著-初版-
臺中市：天空數位圖書　2021.12
面：14.8*21 公分
ISBN：978-986-5575-73-1（平裝）

987.92　　　　　　　　　　　　　　110022302

書　　　　名：九十年代香港影畫回憶
發　行　人：蔡秀美
出　版　者：天空數位圖書有限公司
作　　　者：列當度、金竟仔、嘉安
編　　　審：龍璇科技有限公司
製 作 公 司：朝霞有限公司
美 工 設 計：設計組
版 面 編 輯：採編組
出 版 日 期：2021 年 12 月（初版）
銀 行 名 稱：合作金庫銀行南台中分行
銀 行 帳 戶：天空數位圖書有限公司
銀 行 帳 號：006-1070717811498
郵 政 帳 戶：天空數位圖書有限公司
劃 撥 帳 號：22670142
定　　　價：新台幣 270 元整
電子書發明專利第　I　306564　號　　版權所有請勿仿製
※　如有缺頁、破損等請寄回更換

Family Sky

紙本書編輯印刷：
電子書編輯製作：
天空數位圖書公司　E-mail：familysky@familysky.com.tw　http://www.familysky.com.tw/
地址：40255台中市南區忠明南路787號30F國王大樓　Tel：04-22623893　Fax：04-22623863